我的第一堂色鉛筆手繪課

專為初學者設計、附練習線稿，拿起筆就會畫！

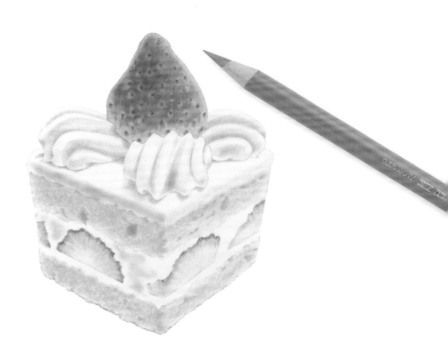

渡辺 芳子

前言　～給現在要開始學畫畫的你～

我教學的色鉛筆繪畫教室中，有很多過了60歲才開始學畫的學生。從因為很喜歡圖畫，所以希望可以在自己能力範圍內稍微畫點東西的人，到連著色畫也從來沒畫過的超級初學者，有許多不同類型的學生。「用顏料和畫筆畫圖看起來好像很困難，但如果是色鉛筆好像就能輕鬆嘗試看看吧？」大家似乎都是這麼想而到我的教室來。實際上試著畫畫看後，「色鉛筆太厲害了！」「原來我也能畫出這樣的作品！」「如果給孫子看我畫的作品，他一定會超級驚訝！」如此地開心不已。

不論對誰來說都不陌生的色鉛筆，其實非常推薦剛開始學繪畫的人使用。不必準備很多的工具，只要有色鉛筆和紙張就可以開始畫。即使畫錯也可以馬上擦掉重畫，讓人覺得放心。畫好後要收拾也很簡單。

而且技巧簡單，只要利用混色（重疊上色）的技巧，就能沒有限制地畫出複雜深奧的配色。透過控制筆芯的施力力道或使用方式，從溫柔可愛的畫到會被誤以為是照片的寫實筆觸畫作，都能自由自在地變換畫風。

本書是為了初次使用色鉛筆作畫的人設計的，即使是難度較高的技巧，為了讓讀者理解也盡量用簡單的步驟解說。別認為一開始就能熟練地作畫、完成美麗的作品；想要精通色鉛筆繪畫的訣竅，請先練習上色、實驗混色，從「先習慣用色鉛筆畫畫」開始吧。跟著本書練習結束後，色鉛筆的使用手法就能變得出乎意料地專業了吧！希望大家都能無拘無束地享受色鉛筆畫的樂趣！

渡辺芳子

Contents

只要有了這些就可以開始畫！

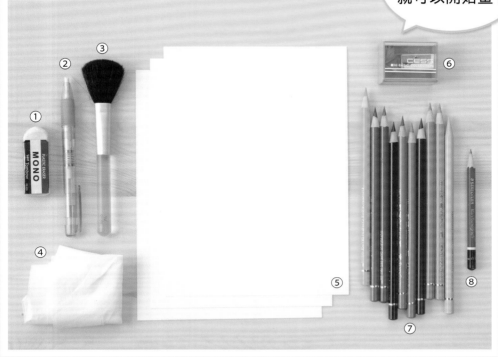

① 橡皮擦　② 筆型橡皮擦　③ 腮紅刷　④ 面紙
⑤ 畫紙（KMK肯特紙）　⑥ 削鉛筆器　⑦ 色鉛筆　⑧ 鉛筆（B）

畫紙（KMK肯特紙）

畫紙使用的是KMK肯特紙 #200（MUSE）。因為畫紙是純白色的，所以色鉛筆的顯色會更鮮明。此外，紙張的表面紋路細緻，使紙張滑順，上色後的顏色不易卡在紙張的纖維裡，方便進行混色，上色後也能輕鬆用橡皮擦擦去。這是有厚度且強韌的紙張，稍微摩擦也不會產生毛絮。描畫起來滑順的感覺，最適合用來畫細緻且寫實的繪畫。尤其最適合搭配FABER-CASTELL專家級（p5）這種筆芯較軟的色鉛筆。請體驗看看畫在這種紙上的感覺吧。

KMK 肯特紙
（MUSE）

色鉛筆

市面上的色鉛筆有許多品牌，就從方便買到的開始使用吧！本書使用的色鉛筆是FABER-CASTELL的油性專家級色鉛筆（36色），另外再加上2色Holbein的色鉛筆。

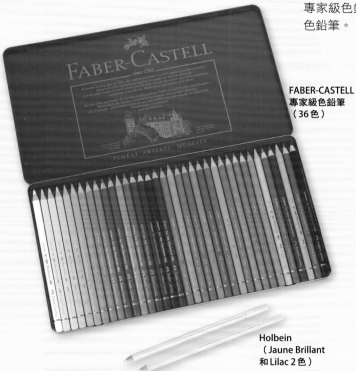

FABER-CASTELL
專家級色鉛筆
（36色）

Holbein
（Jaune Brillant
和 Lilac 2色）

關於顏色的標記方式

本書中使用FABER-CASTELL專家級色鉛筆和Holbein的色號標記。如果使用其他品牌的色鉛筆，請參考顏色範例，塗上相近的色彩。

使用顏色

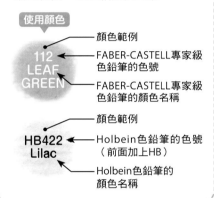

112
LEAF
GREEN
— 顏色範例
— FABER-CASTELL專家級色鉛筆的色號
— FABER-CASTELL專家級色鉛筆的顏色名稱

HB422
Lilac
— 顏色範例
— Holbein色鉛筆的色號（前面加上HB）
— Holbein色鉛筆的顏色名稱

橡皮擦

用於擦除線稿的線條、擦去色鉛筆上色後的一部分顏色來表現光澤感或光線時。請準備一般用的橡皮擦、筆型橡皮擦（有的話也請準備軟橡皮擦）。

筆型橡皮擦

橡皮擦

軟橡皮擦

鉛筆（B）

描繪線稿時使用。
筆芯B的鉛筆較好畫。

削鉛筆器

用方便取得的類型就可以了。

腮紅刷

可以乾淨地去除橡皮擦擦拭後產生的屑。照片中是在百元商店的化妝品區買到的商品。

面紙

用色鉛筆上色後，擦拭讓顏色暈染、讓顏色變淺。

色鉛筆是不論誰都曾經使用過、隨手可得的繪畫用具，但若是先記得一些小訣竅或技巧，就變成能深刻描繪各種畫作的魔法用具。

色鉛筆的拿法

✓ 色鉛筆的握法是不施力並使色鉛筆斜躺。用輕輕的筆觸，逐步地重疊上色。

不要施力，讓色鉛筆斜躺握著

立著握筆會很難上色

色鉛筆要勤加削整，時常保持削尖的狀態

各種上色方法

✓ 依照描繪的物體改變上色的方式，就能表現出各種不同的質感。試試看不同變化的上色方式吧！

單一方向上色

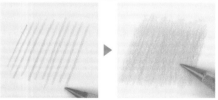

將色鉛筆以單一方向描繪數次，逐次將空隙填滿上色。

之字形上色法

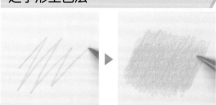

將色鉛筆以「之」字形描繪數次，逐次將空隙填滿上色。

繞圈上色法

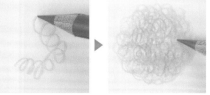

將色鉛筆以不斷繞圈描繪小圓圈的方式移動，逐步將空隙填滿。

蓬鬆感上色法

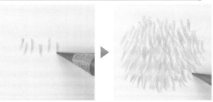

用短短的線狀隨機描繪，逐漸將空隙填滿。在描繪動物的毛時會使用的畫法。

✓ 若想利用色鉛筆畫出較深的顏色，在畫出預期的深度之前，用較輕的筆壓重複畫出淺色重疊上色。若用較重的筆壓上色，色調會變得不易調整。像以下的範例，用較輕的筆壓以相同顏色重疊上色，練習畫出預期的顏色深度吧。

| 第1次上色 | 第2次上色 | 第3次上色 | 第4次上色 | 第5次上色 |

✓ 色鉛筆混色的時候，要將多個顏色重複上色來呈現。一般是先塗較淺的顏色，再重疊上較深的顏色，就能畫出漂亮的混色。

混色範例①

塗上黃色。　　重疊塗上藍色。　　完全重疊上色。　　變成黃綠色。

混色範例②

黃色　+　紅色　▶　橘色

混色範例③

藍色　+　紅色　▶　紫色

平塗法　　　　漸層上色法

✓ 將顏色連續且做出層次變化的上色法，就稱為「漸層上色法」。而平均上色的方式則稱為「平塗法」。不論哪一種畫法都很常使用，請先記起來喔！

❖ 這個主題的重點

- ✓ 色鉛筆不施力地上色
- ✓ 用橡皮擦表現受光面

來畫小番茄吧

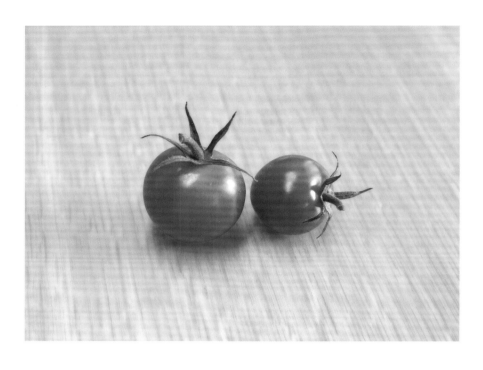

| 274 warm grey V | 199 black | 157 dark indigo | 110 phthalo blue | 112 leaf green | 168 earth green yellowish | 225 dark red | 121 pale geranium lake | 115 dark cadmium orange | 184 dark Naples ochre | 使用顏色 |

Memo

最開始的描繪主題是質感充滿光澤、可愛的小番茄。

在上色時色鉛筆盡可能地不要施力，是不論描繪什麼作品的共通訣竅，請以輕柔地掠過紙面般的方式上色。將淺色多次上色重疊，使色彩逐漸接近目標的深度吧。

表現小番茄受光面的油光質感時，就使用橡皮擦。底部上色後，確實用橡皮擦將受光面的部分擦出紙的白色來表現。

使用橡皮擦時，不是「擦除」，而是以「塗上白色」的感覺來呈現。

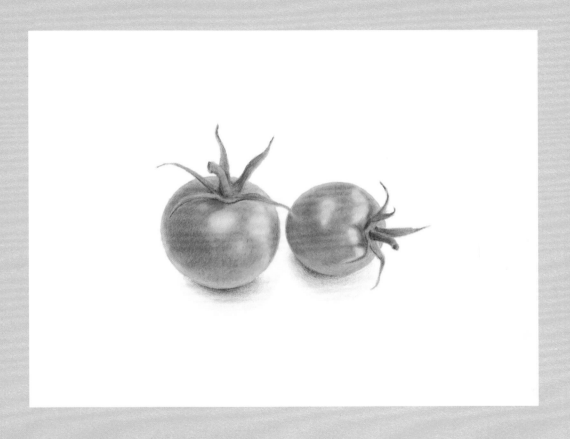

❖

Step1

描繪線稿

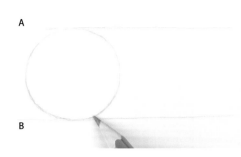

1

拉出代表小番茄上下兩端的 A、B 兩條線，接著像要將 A、B 連接起來般畫出圓形。

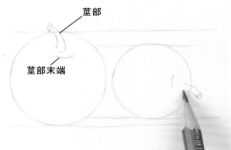

2

在 1 的圓形旁邊同樣拉出 C、D 兩條線，畫出較小的圓形。

莖部

莖部末端

3

加上代表莖部末端的記號，畫上莖部。

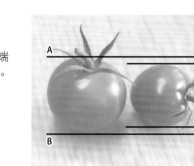

萼片

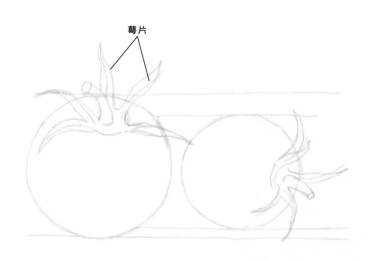

4

在莖部周圍畫上萼片，線稿就完成了。

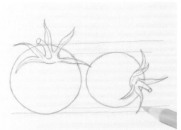

5

用 184 沿著線稿的輪廓線描邊。

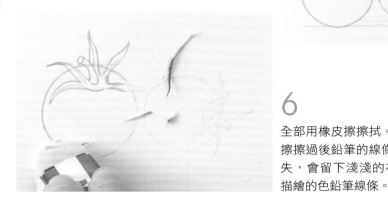

Step2

描繪輪廓
▼
塗上底色

使用顏色

184
dark
Naples
ochre

115
dark
cadmium
orange

6

全部用橡皮擦擦拭。用橡皮擦擦過後鉛筆的線條就會消失，會留下淺淺的在步驟5描繪的色鉛筆線條。

7

再次用 184 將變淺的色鉛筆線條勾勒一次，讓線條變清楚。

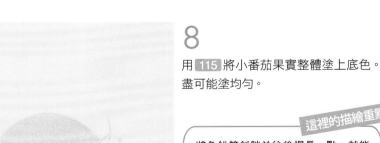

8

用 115 將小番茄果實整體塗上底色。盡可能塗均勻。

這裡的描繪重點

將色鉛筆斜躺並往後握長一點，就能不施力、像掠過紙面般輕柔地上色。

不要施加力道！在達到理想的顏色深度前，用淺色重疊數次上色。

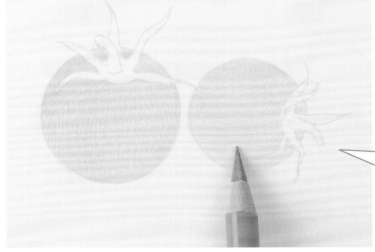

9

受光面的反光感就
用筆型橡皮擦擦出
白色。

筆型橡皮擦

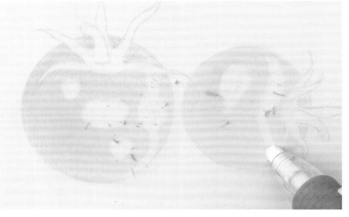

使用顏色

115
dark
cadmium
orange

121
pale
geranium
lake

225
dark
red

10

用 115 將除了受光面反光處之
外的果實部分上色。這時將反
光處和底色的邊界部分融合般
地上色，使邊界不明顯。

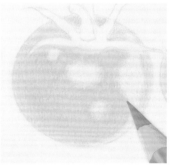

11

用 121 一邊注意
果實表面的深淺變
化，一邊逐步重疊
上色。

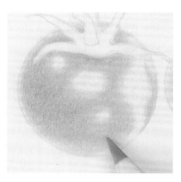

12 沒有好好地平整上色，
或顏色畫太深的部分，
可以用面紙輕輕地擦拭
調整。

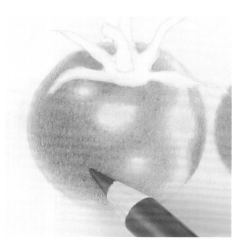

13

再用 225 重疊在整體上，增
加顏色的深淺。

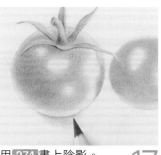

用 274 畫上陰影。

17

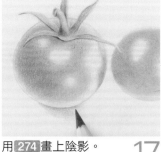

用番茄顏色的 115 稍微和影子重疊上色。

18

14

用 168 為蒂頭畫上底色。

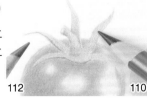

15

用 112 重疊畫上底色，用 110 畫上顏色較深的部分。

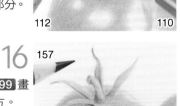

112　　　110

16

用 157 和 199 畫上最暗的地方。

157

199

❖
❖
❖
❖
❖

Step4

將蒂頭上色 ▼ 畫上陰影 ▼ 最後修飾

使用顏色
▼

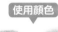
274
warm
grey V

168
earth
green
yellowish

115
dark
cadmium
orange

112
leaf
green

121
pale
geranium
lake

110
phthalo
blue

225
dark
red

157
dark
indigo

199
black

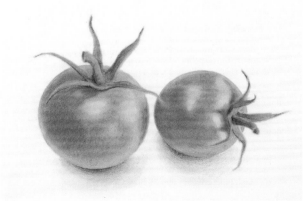

225　　　115　　　　　121

19

用 115 、 121 、 225 逐步在果實部分重疊上色，更加強調出深淺。

20 Finish

觀察整體的平衡再增添深淺變化就完成了。

來畫酢漿草吧

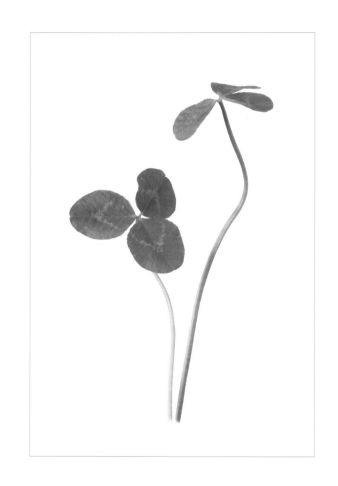

| 110 phthalo blue | 187 burnt ochre | 171 light green | 157 dark indigo | 151 helioblue-reddish | 156 cobalt green | 112 leaf green | 168 earth green yellowish | 184 dark Naples ochre | 使用顏色 |

Memo

描繪看看很常見且熟悉的小草——酢漿草吧。

請留意葉片上的纖維方向，將色彩多次重疊上色。利用多種顏色仔細地疊色，就能營造出綠色的深度。

每一片葉子的顏色雖然都是綠色，將重疊顏色的比例稍微改變一下，讓顏色產生變化吧。

葉片上白色的花紋就用橡皮擦添加。像這樣細緻的白色花紋等，若要在上色時一邊留白一邊畫是很難的（高階技巧），如果使用橡皮擦的話，即使是初學者也能簡單做到。

14

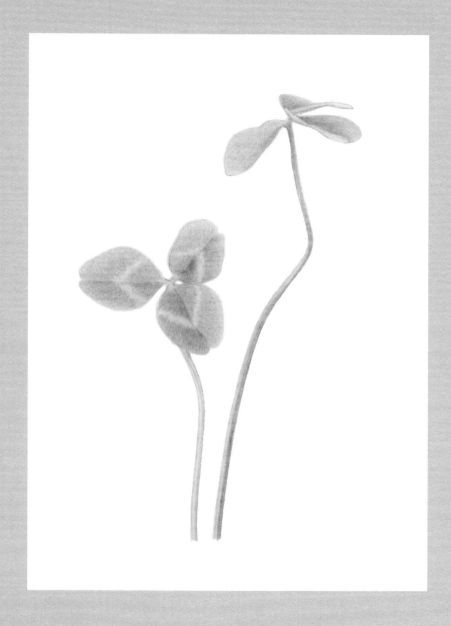

Step1

描繪線稿

中心點

中心點

在葉片的大致位置畫出三角形，中心點也畫上記號。

1

4 再用筆型橡皮擦將不需要的記號和參考線擦除。

2

分別在葉片正中央畫出3條參考線（※）。

1　3
2

5 在葉片的正中央描繪出線條。

3

描繪出葉片的輪廓。

※參考線
在畫上正式的線條前，作為取出位置或形狀的基準線而先描繪的線條。

6 畫出莖部，線稿就完成了。

10

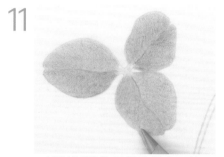

112 184

接著用 112 和 184 在葉片整體
上逐步重疊描繪。

11

一邊將深淺做細微的變化，邊用
156 重疊塗在葉片整體上。

12

用 151 重疊描繪綠色較深的部
分。

13

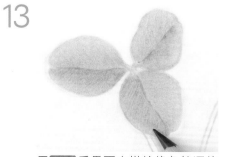

用 157 重疊再次描繪綠色較深的
部分。

7

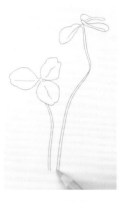

用 184 沿著線
稿的線條描繪。

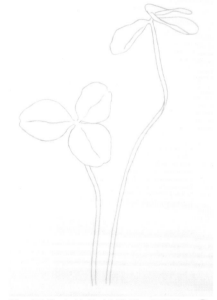

8

將7用橡皮擦全部擦除，再用
184 將輪廓重新描繪一次（▶p11
的步驟7）。

9

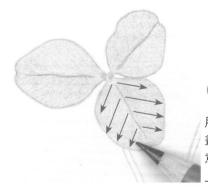

用 168 將葉片整體
畫上底色。一邊留
意纖維的方向一邊
上色。

Step2

將葉片上色

使用顏色

184
dark
Naples
ochre

168
earth
green
yellowish

112
leaf
green

156
cobalt
green

151
helioblue-
reddish

157
dark
indigo

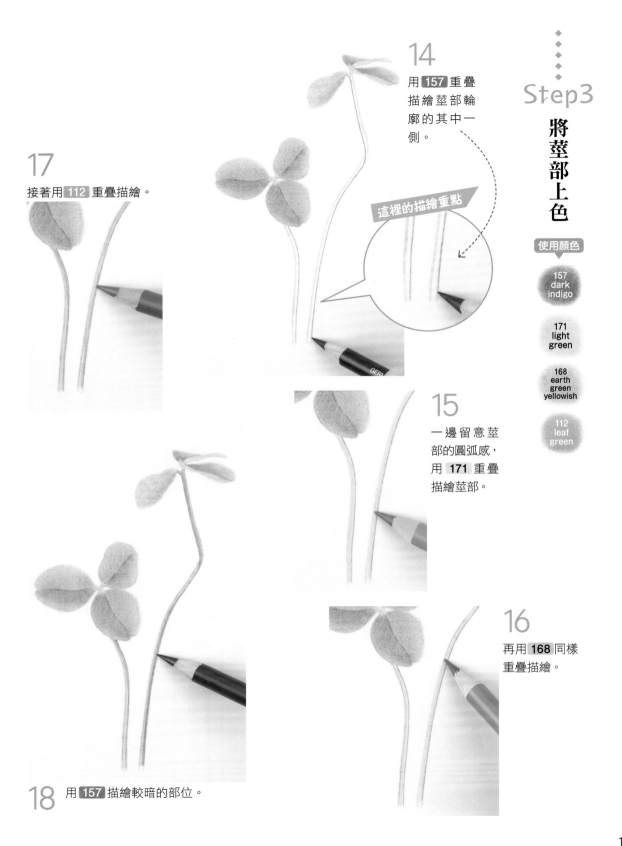

14

用 157 重疊
描繪莖部輪
廓的其中一
側。

這裡的描繪重點

將莖部上色

使用顏色

157
dark
indigo

171
light
green

168
earth
green
yellowish

112
leaf
green

17

接著用 112 重疊描繪。

15

一邊留意莖
部的圓弧感，
用 171 重疊
描繪莖部。

16

再用 168 同樣
重疊描繪。

18 用 157 描繪較暗的部位。

19

用筆型橡皮擦像是要畫上葉片花紋般擦除。

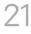

20

用 187 在葉片與莖部連接處畫出輪廓。

Step4

加上花紋 ▼ 完成修飾

使用顏色

187
burnt
ochre

168
earth
green
yellowish

184
dark
Naples
ochre

110
phthalo
blue

21

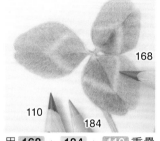

用 168 、 184 、 110 重疊畫出深色部分，修飾白色紋理的形狀。

22

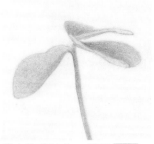

後方的葉片也一樣用 168 、 184 、 110 做最後修飾。

23 Finish

一邊觀察整體的平衡一邊增加深淺變化就完成了。

❖ 這個主題的重點

- ✓ 表現桃子表皮如天鵝絨般的質感
- ✓ 用各種不同的筆觸重疊上色

來畫桃子吧

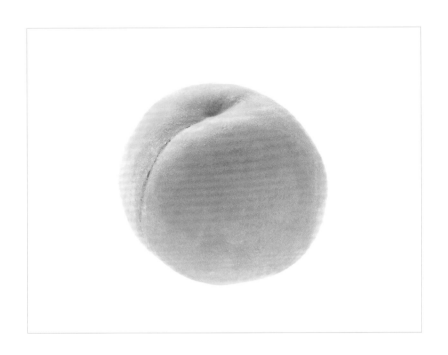

| 140 light ultra-marine | 225 dark red | 133 magenta | HB122 Jaune Brillant | 219 deep scarlet red | 102 cream | 124 rose carmine | 使用顏色 |

Memo

桃子的形狀簡單，在我的課程中也是很多學生希望能描繪看看的物體。

要能好好地呈現出表皮如天鵝絨般的質感，不是單一朝同一個方向描繪，而是要一邊往多個方向畫出線條或圓圈，一邊描繪。將筆尖稍微立起來、將筆尖斜斜躺著、不施力地、稍微加點力道等，請留意筆觸的變化描繪看看吧。不過無論如何，基本上還是用較輕的筆壓輕輕地重疊上色。

20

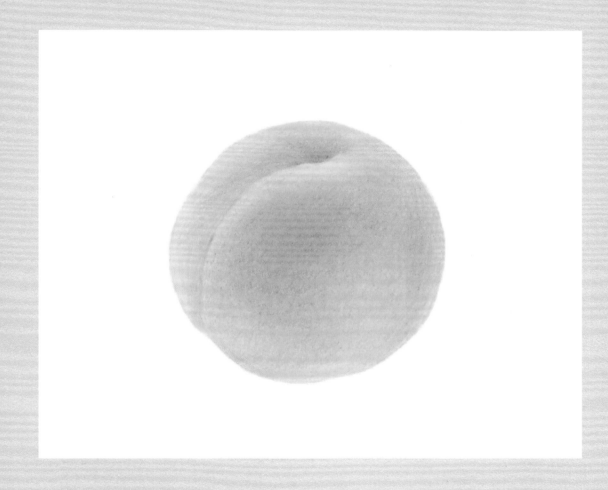

1

大略畫出代表桃子大小的正方形。

※不是正確的正方形也沒關係。

2

以要將正方形連接起來般的方式畫出圓形。

3

描繪出桃子的形狀。

4

畫出頂部的凹陷處以及桃子側面的線條。

5

修整形狀的輪廓線。擦除多餘的線條後線稿就完成了。

6

依照P11的步驟5～7，用 124 畫上輪廓線。請盡可能地畫得淺一些。

Step2

描繪輪廓 ▼ 畫上底色

使用顏色

124
rose carmine

102
cream

7 用 **102** 將桃子整體畫上底色。盡量畫得平均、將顏色畫得淺一些。

8 用 124 描繪桃子的表面。不要施力，用淺色重疊再重疊地描繪數次。

這裡的描繪重點

不要用全部往單一方向的方式上色，將色鉛筆往各個方向移動描繪。隨機使用 和 等筆觸描繪。

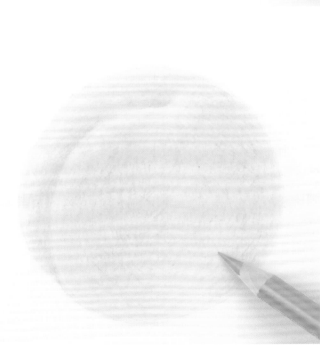

9

留意表面的深淺差異，一邊繼續上色。

10

用 219 補足紅色的感覺。一邊觀察整體的樣態，小心翼翼地補上。

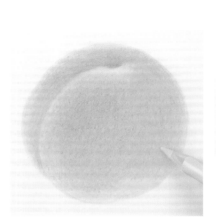

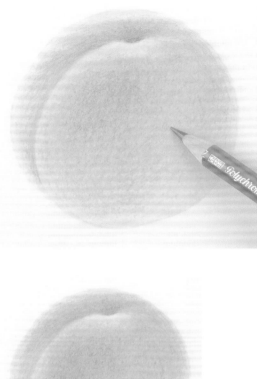

11 用 **102** 補足黃色部分。

12

用 **HB122** 重疊畫在整體上，使顏色融合。

使用顏色

219
deep
scarlet
red

102
cream

HB122
Jaune
Brillant

124
rose
carmine

HB122

102

124

這裡的描繪重點

交替使用
219、102、
HB122、124，
一邊仔細重疊上色，
逐步描繪出
桃子的質感。

219

13

用 219、102、HB122、124 分別逐步描繪重疊。

14

用 133 畫上頂部的凹陷處。

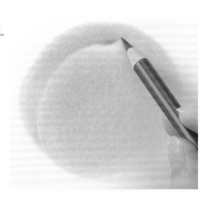

使用顏色

133 magenta

225 dark red

140 light ultra-marine

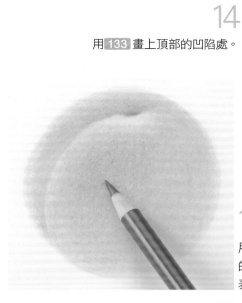

15

用 225 重疊描繪顏色較深的部分，接著再繼續上色表現出質感。

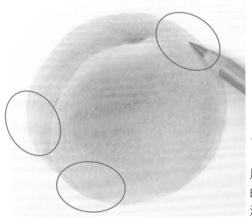

16

用 140 在圖上標示〇的範圍稍微重疊上色，添加上陰影。

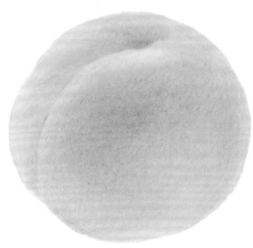

17 Finish

一邊觀察整體的平衡，一邊增加深淺變化就完成了。

❖ 這個主題的重點

✓ 確實表現出陰影的深淺
✓ 留意重疊上色的順序

來畫緞帶吧

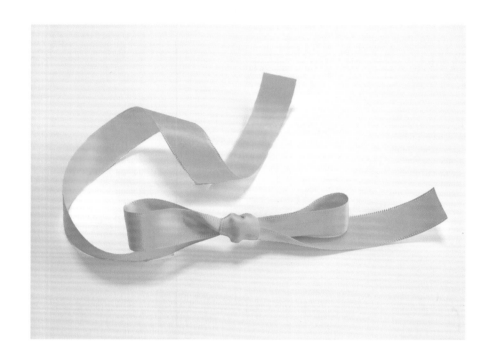

| 274 warm grey V | 225 dark red | 121 pale geranium lake | 115 dark cadmium orange | 109 dark chrome yellow | 使用顏色 |

Memo

來畫看看有光澤感的緞面緞帶吧。打結以及布料重疊的地方會有不同深淺的陰影，請仔細觀察後再描繪。

我在畫的時候大多會從淺色開始上色，慢慢地畫深一點的顏色重疊，但這次為了強調陰影使用的顏色，從深色的部分開始上色。重疊上色的話，越是重疊顏色就越容易變得不漂亮，所以先將想要強調表現的部分先上色。

除此之外，在描繪像緞帶這樣表面有光滑質感的物體時，盡量以不要呈現出色鉛筆筆觸的方式上色（反過來說，表面乾燥粗糙的東西就要以能呈現出筆觸的方式上色，比較容易表現出物體的質感）。

1

在蝴蝶結打結處的位置大略畫出形狀。

打結處

2

在蝴蝶結兩邊耳朵的位置大略畫出形狀。

蝴蝶結耳　　　蝴蝶結耳

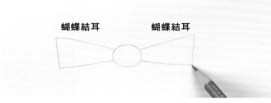

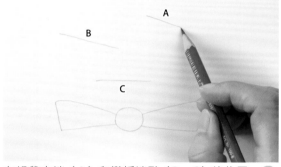

在緞帶末端（**A**）和彎折端點（**B**、**C**）的位置標上記號。 **3**

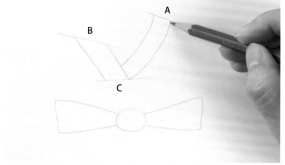

分別畫出 2 條連接線，將 **B** 和 **C**、**C** 和 **A** 連接起來。 **4**

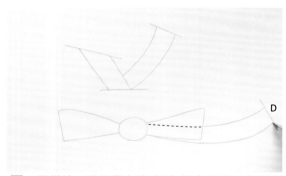

5 同樣地，將緞帶右端（**D**）標上記號，畫出 2 條和打結處連接的線。

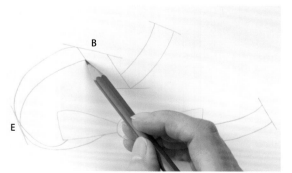

6 將緞帶左端（**E**）標上記號，依序將打結處→E →B 畫上 2 條連接線。

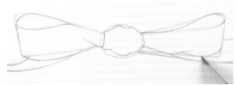

以1～6描繪的線條為基準,仔細觀察
緞帶的輪廓後描繪。 7

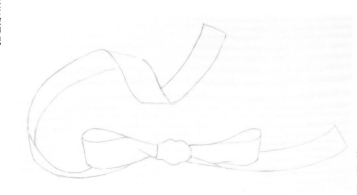

8

將全部的輪廓線都畫好
後擦除多餘的線條,線
稿就完成了。

9

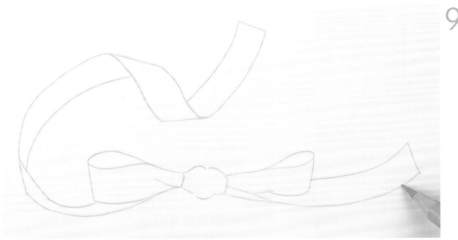

依照P11的步驟5～7,用 109 描繪輪廓線。

Step2

描繪輪廓
▼
將陰影上色

10

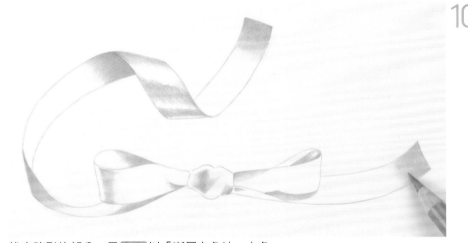

找出陰影的部分,用 115 以「漸層上色法」上色。

Step3
利用重疊上色呈現出質感

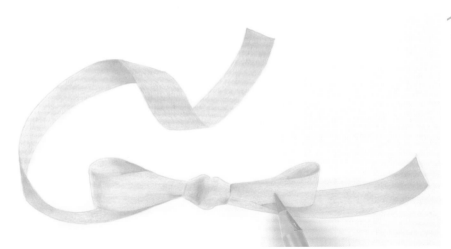

用 109 將緞帶整體以「平塗法」上色。盡量將顏色塗得均勻。

使用顏色

109
dark
chrome
yellow

115
dark
cadmium
orange

121
pale
geranium
lake

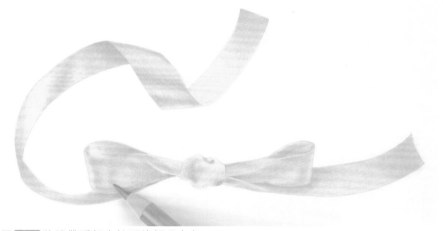

用 115 將緞帶看起來較深的部分上色。

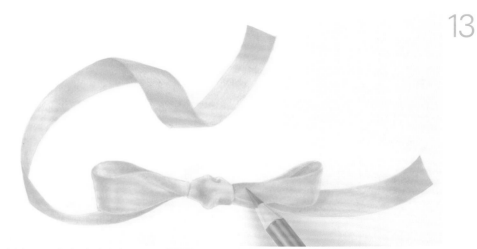

以步驟12上色的地方為主，用 121 重疊，清晰地畫出深淺變化。

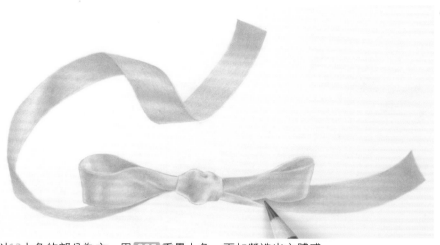

14

Step4

修飾完成

使用顏色

225
dark
red

274
warm
grey V

109
dark
chrome
yellow

以13上色的部分為主,用 225 重疊上色,更加營造出立體感。

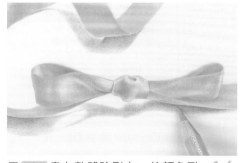

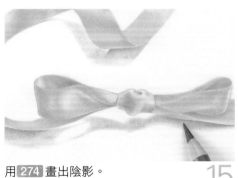

用 274 畫出陰影。

15

用 109 畫在整體陰影上,使顏色融
入其中。

16

這裡的描繪重點

利用在陰影處
添加緞帶本身
映出的顏色(109),
修飾出緞帶的
真實感。

17 Finish

一邊觀察整體的平衡,一邊
增加深淺變化就完成了。

來畫巧克力糖吧

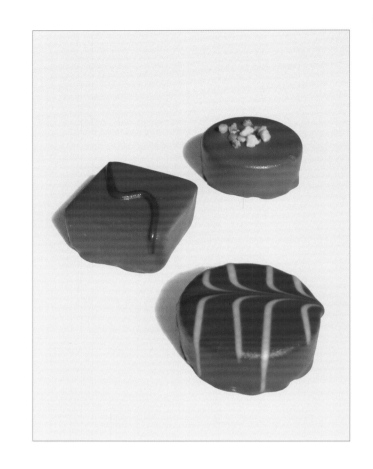

❖ 這個主題的重點

✓ 真實呈現出看起來很美味的顏色

✓ 利用橡皮擦表現出光澤

 274 warm grey V

 271 warm grey II

 225 dark red

 177 walnut brown

 190 Venetian red

 111 cadmium orange

 HB122 Jaune Brillant

 187 burnt ochre

 180 raw umber

Memo

巧克力給人強烈的茶色印象，但底色用橘色或紅色系的顏色上色，就能增加顏色的深度並表現出立體感。

堅果顆粒一開始先大略地以塊狀體來描繪，接著再慢慢描繪細部。

若能漂亮地表現出巧克力表面的光澤感，看起來就會更加美味。這裡就用筆型橡皮擦小心翼翼地擦拭吧。

在身邊放上真的巧克力，在巧克力香氣飄散之中描繪，就能畫出美味的成品！

32

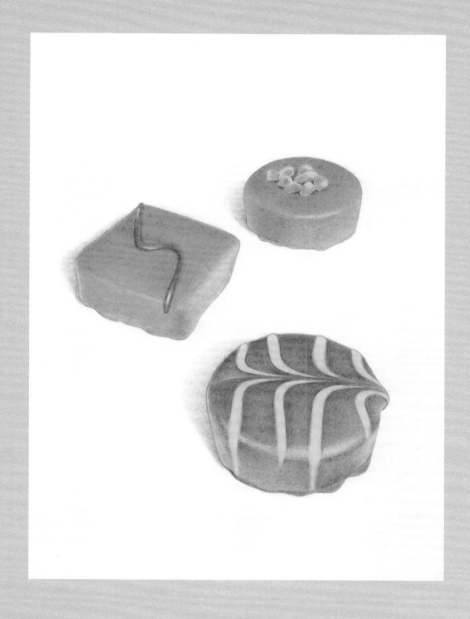

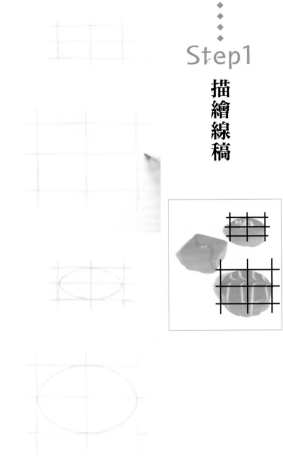

1

描繪代表圓形巧克力上部表面的位置和大小的長方形，在上下左右的線上畫出**中線A**和**中線B**。

2

以1的中線為基準，將長方形連結起來描繪出橢圓形。橢圓形的弧度盡量不要畫得太過膨脹，也不要畫得太過銳利。

3

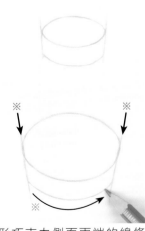

拉出標示圓形巧克力側面兩端的線條（※），再畫出底部的弧線（※）。

4

以2個圓形巧克力的位置為準，畫出方形巧克力的上方平面。

8

依照P11的
步驟5～7，
用 180 描
繪輪廓線。

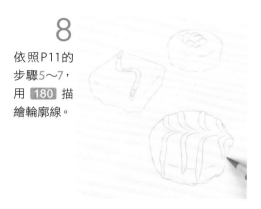

Step2
塗上底色

使用顏色

180
raw
umber

187
burnt
ochre

用 187 畫上底色。上色時避開圖案和
堅果顆粒。

9

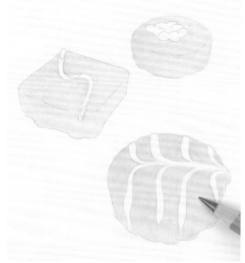

10

耐心地用 187
重疊上色數次，
將底色畫得較深
一點。

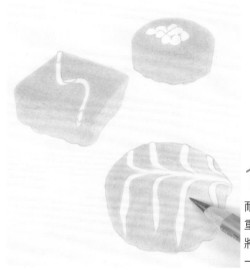

描繪方形巧克力的側面與底部。

5

畫上巧克力上方表面的圖案和堅
果顆粒。

6

擦除多餘的線條，線稿完成。

7

♦
♦
♦
♦
♦

Step3

將巧克力上色

使用顏色

HB122
Jaune
Brillant

180
raw
umber

111
cadmium
orange

190
Venetian
red

177
walnut
brown

225
dark
red

271
warm
grey II

19
避開有光澤的部分，用 180 以S形的方式描繪巧克力。

20
用 190 描繪巧克力的上方表面。

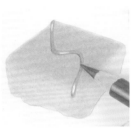

21
用 225 以S形重疊描繪巧克力。

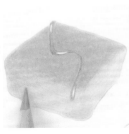

22
將巧克力的整體用 111 添加紅色調。

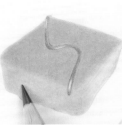

23
用 177 在巧克力的表面與S形巧克力上添加陰影。

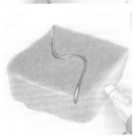

24
用筆型橡皮擦將光澤的部分擦除。

11
用 HB122 畫上堅果顆粒的底色。

12
用 180 將巧克力顏色較深的部分上色。

13
用 111 將堅果顆粒的側面上色。

14
用 190 將巧克力整體加上紅色調。

15
用 180 加以描繪堅果顆粒的側面，畫出立體感。

16
用 177 加以描繪巧克力整體，增添顏色深淺。

17
用 225 和 177 描繪堅果間的暗處和映在巧克力的陰影。

225 177

18
用筆型橡皮擦將光澤的部分擦除。

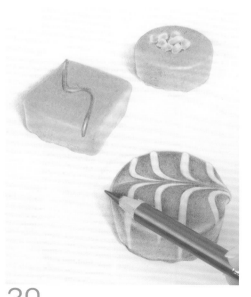

∴∵∴
Step4

修飾完成

使用顏色

274
warm
grey V

30

用 274 淺淺描繪落在桌面
上的陰影。

這裡的描繪重點

在靠近圖案的地方
刻意將顏色畫得較深，
以此製造出
讓圖案浮出的感覺。

31 Finish

觀察整體的平衡增添顏色
深淺就完成了。

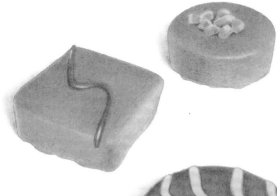

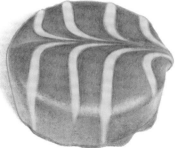

25

用 190 將
巧克力整
體增添紅
色調。

26

用 271 將
巧克力表
面的圖案
上色。

27

用 177 將
巧克力整
體顏色增
添深淺。

28

用筆型橡
皮擦將光
澤的部分
擦除。

29

用 177 調
整巧克力
整體的顏
色深淺。

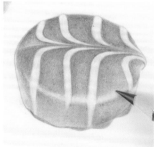

來畫三色菫吧

❖ 這個主題的重點

✓ 表現出薄薄的花瓣
✓ 將不同顏色的花朵分別上色

使用顏色

168 earth green yellowish	107 cadmium yellow	184 dark Naples ochre	140 light ultra-marine	124 rose carmine	111 cadmium orange	249 mauve
163 emerald green	120 ultra-marine	157 dark indigo	121 pale geranium lake	115 dark cadmium orange	171 light green	

Memo

花季從秋天到春天綻放，令人憐愛的三色菫。

和外型看起來很相似的圓三色菫，似乎是以花的大小來做區分（較小的是三色菫）。花朵顏色非常多樣，相當美麗。

要表現薄透到彷彿可以透視的花瓣，上色時請以比目前為止的其他作品更細緻、更淺的顏色輕輕描繪。分成多次輕柔地重疊上色，漸漸將顏色畫得更深。

這次要上色的花朵分別為紫色單色、黃色單色，以及白與粉紅兩色的花朵。將各有獨特顏色的花朵選擇適當的色彩上色，仔細地分別描繪吧。

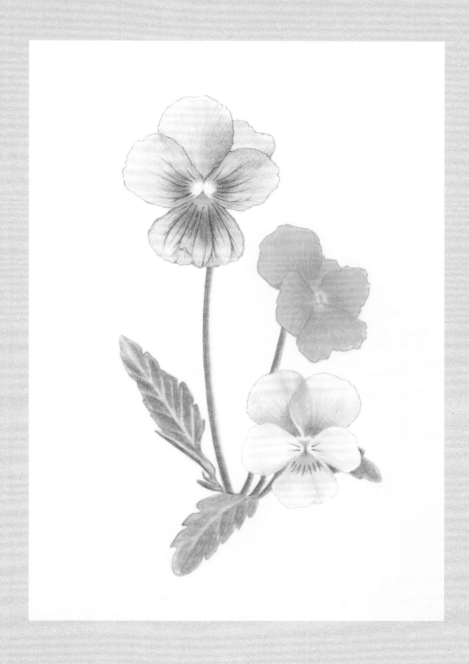

1

將3朵花的大略位置，以及各自的中心點標示出來。

中心點

中心點

中心點

2

將莖部和葉子的位置標示出來。

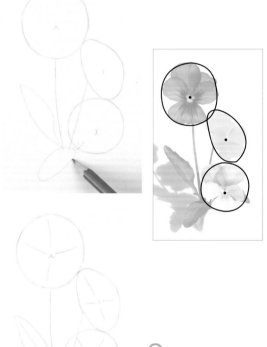

3

畫出通過花朵和葉子中心的線。

4 描繪花瓣的輪廓。

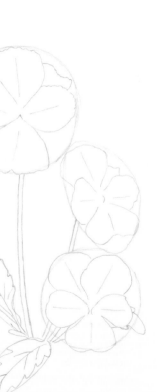

5 描繪莖部和葉片的輪廓後線稿就完成了。

8

用 107 描繪
黃色花朵。

9

用 124 描繪
粉紅色花朵
的花瓣。將
花瓣重疊的
部分畫得稍
微深一點。

171

171

249

10 用 249 淺淺地描繪白色花朵的花
瓣，用 171 替葉子上色。

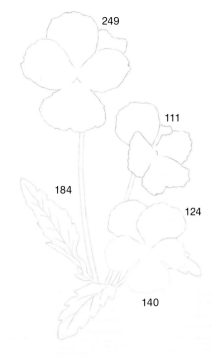

249

111

184

124

140

6 將線稿的線條用橡皮擦擦淡，花
朵則是依照顏色沿著輪廓描繪。

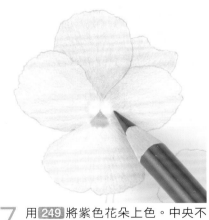

7 用 249 將紫色花朵上色。中央不
要上色，留下白色。花蕊用 107
和 111 塗上黃色的部分，再用
168 添加深一點的顏色。

花蕊

這裡的描繪重點

將花瓣上色的時候
要一邊留意纖維的方向
且不要施力地輕輕描繪，
分成多次逐漸上色吧。

◆
◆ ◆
◆ ◆
◆ ◆
◆

Step2

畫
上
底
色

使用顏色

249
mauve

111
cadmium
orange

124
rose
carmine

140
light ultra-
marine

184
dark
Naples
ochre

107
cadmium
yellow

168
earth
green
yellowish

171
light
green

15

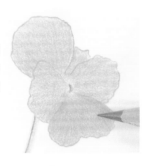

用 115 淺淺重疊，描繪黃色花朵的花瓣。

16

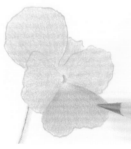

用 121 畫上黃色花朵花瓣的紋路。

17

其他花瓣也用相同的方式，用 115 和 121 描繪紋路。

18

使用 107 將整體重疊上色，畫出鮮豔的顏色。

19

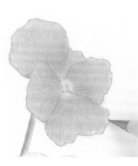

用 115 描繪花瓣輪廓。

11

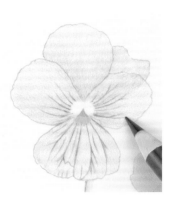

用 249 描繪紫色花朵花瓣上的紋路。

12

※

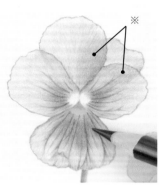

用 249 將紫色花朵花瓣較深的部分上色。將花瓣互相重疊之處（※）稍微淺淺上色。

13

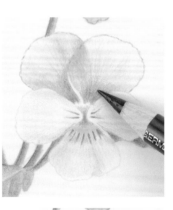

用 249 將粉紅色花朵花瓣上略帶青色的部分上色。將白色花朵的花瓣用 249 描繪紋路。

14

用 140 描繪白色花朵花瓣的輪廓。

使用顏色

249
mauve

111
cadmium orange

140
light ultra-marine

115
dark cadmium orange

121
pale geranium lake

107
cadmium yellow

24

用 163 上色，留意別畫到葉脈，再用 120 重疊上色。

25

用 157 稍微描繪陰影較深的部分以及葉子的前端。

26

用 184 將整體上色調整色調。

20

用 157 描繪莖部的紋路之後，再用 171 上色。

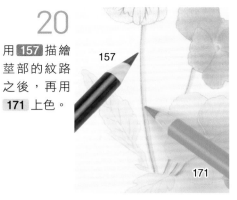

21

用 168 添加描繪莖部的陰影。

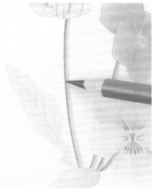

22

用 120 在莖部重疊描繪製造出顏色的深度。

23

用 157 加強描繪陰影。

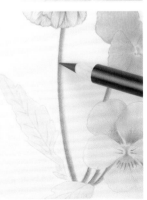

使用顏色

157
dark
indigo

171
light
green

168
earth
green
yellowish

120
ultra-
marine

163
emerald
green

184
dark
Naples
ochre

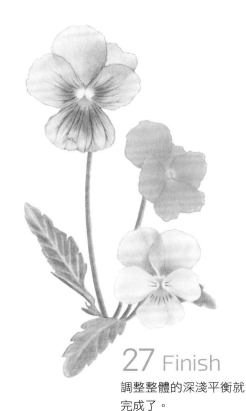

27 Finish

調整整體的深淺平衡就完成了。

來畫草莓鮮奶油蛋糕吧

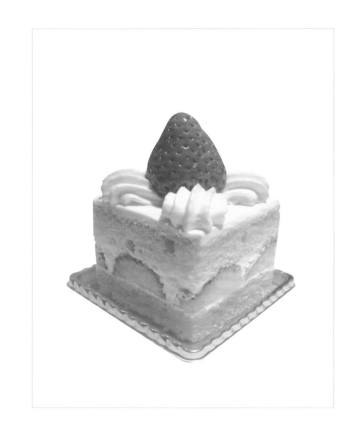

這個主題的重點

- 表現草莓種籽的排列
- 表現白色色調的物體（鮮奶油）

使用顏色

 115 dark cadmium orange

 133 magenta

 184 dark Naples ochre

 274 warm grey V

 219 deep scarlet red

 109 dark chrome yellow

 111 cadmium orange

187 burnt ochre

HB122 Jaune Brillant

Memo

來描繪光是看著就會感到幸福、看起來非常美味的草莓鮮奶油蛋糕吧。

草莓上的種籽並不是大概描繪一下就好，因為種籽有其排列的規律，所以請先仔細觀察之後再加以描繪。

在表現鮮奶油等白色調物體的時候，要利用描繪出陰影製造出立體感。在灰色上用淺淺的橙色重疊描繪呈現陰影。在畫食物的時候，使用黃色、橘色、咖啡色系就能看起來很美味。

海綿蛋糕用「繞圈式上色」（p6）的方式表現，修飾描繪出擬真的質感。

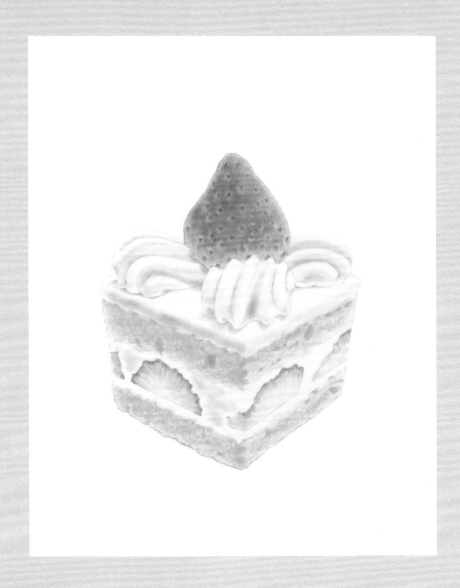

Step1

描繪線稿

大略抓出草莓鮮奶油蛋糕的
海綿蛋糕部分的形狀。 **1**

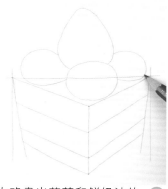

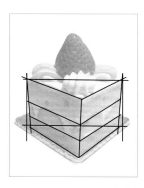

大略畫出草莓和鮮奶油的
形狀。 **2**

4

畫出標示草
莓種籽位置
的線，沿著
表面的弧線
畫出線條。

5

再以像要畫
出網狀般拉
出線條。

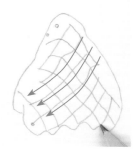

6

在線條之間
交錯的點描
繪出種籽。

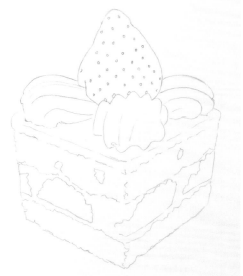

7

擦除不需要
的線條，完
成線稿。

以2為基礎，畫上鮮奶油和海
綿蛋糕的細節。 **3**

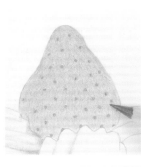

12

用 219 將草莓整體淺淺地上色，再一次將種籽上色。

13

用筆型橡皮擦以要呈現圓弧感的方式，將靠近邊緣的部分輕輕擦除。

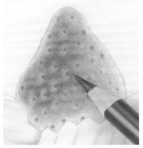

14

用 219 將紅色較重的部分重疊描繪。將種籽周圍留下少許範圍上色。

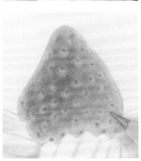

15

用 133 將紅色較深的部分重疊上色。

16

以 115 將整體重疊上色調整色調。

8

用橡皮擦將線稿的線條輕輕擦除，用 219 描繪草莓的輪廓和種籽。

9

用 274 描繪鮮奶油的輪廓。

10

用 184 描繪海綿蛋糕的輪廓。

輪廓線都描繪完成後的樣子。

11

Step2

描繪輪廓 ▼ 將草莓上色

使用顏色

219 deep scarlet red

274 warm grey V

184 dark Naples ochre

133 magenta

115 dark cadmium orange

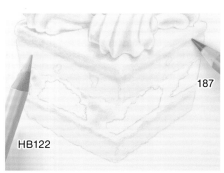

用 **HB122** 將海綿蛋糕淺淺上色，用 187 將蛋糕邊緣上色。 20

用 111 和 **109**，以筆觸增添強弱並慢慢上色。 21

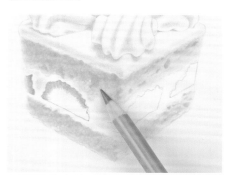

用 187 將左邊海綿蛋糕的空隙淺淺上色。 22

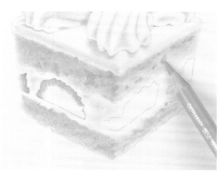

23

右邊的空隙
用 109 淺淺地上色。

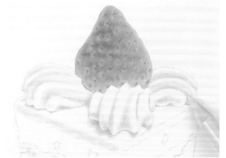

用 274 淺淺加上鮮奶油的陰影。 17

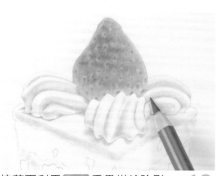

用 **HB122** 重疊描繪陰影。 18

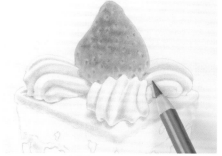

接著再利用 274 重疊描繪陰影，凸顯出立體感。 19

這裡的描繪重點

在將海綿蛋糕上色時，
筆尖要一下施力、
一下不施力，
增加筆觸的變化。

將鮮奶油上色 ▼ 將海綿蛋糕上色

使用顏色

274
warm
grey V

HB122
Jaune
Brillant

187
burnt
ochre

111
cadmium
orange

109
dark
chrome
yellow

27 用筆型橡皮擦做出細細的紋路。

28 再用 219 將輪廓重疊描繪地更深。

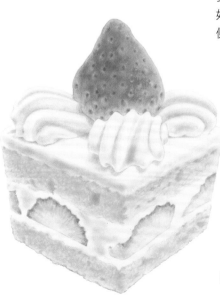

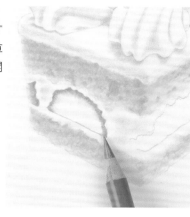

24 用 219 從草莓的輪廓開始上色。

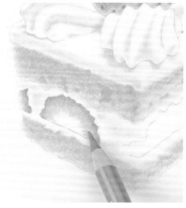

25 用 115 在步驟24上色好的部分內側再上色。

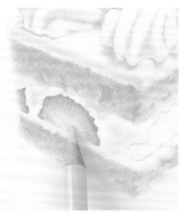

26 用 HB122 在步驟25上色好的部分內側再上色。

29 Finish

調整整體的色調後就完成了。

Step4

將草莓的切面上色 ▼ 修飾完成

使用顏色

219
deep
scarlet
red

115
dark
cadmium
orange

HB122
Jaune
Brillant

❖這個主題的重點

- ✓ 上色時留意配料的顏色和質感差異
- ✓ 表現海苔和米美味的樣子

來畫壽司卷吧

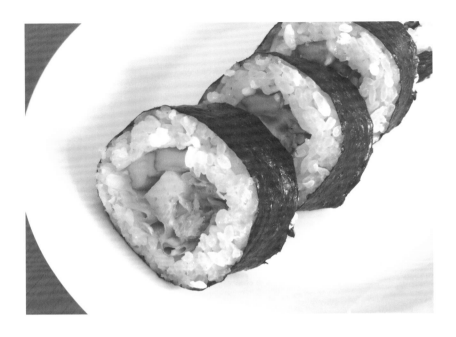

177 walnut brown　109 dark chrome yellow　107 cadmium yellow　225 dark red　219 deep scarlet red　115 dark cadmium orange　HB422 Lilac　124 rose carmine　HB122 Jaune Brillant　187 burnt ochre

274 warm grey V　271 warm grey II　140 light ultra-marine　199 black　157 dark indigo　104 light yellow glaze　110 phthalo blue　168 earth green yellowish　171 light green

Memo

來描繪有各種顏色的配料、引人食指大動的壽司卷吧！

因為壽司卷使用了許許多多的配料，所以上色時留意顏色與質地的差異非常重要。

米飯部分不需要一顆一顆描繪出來，而是找出米粒之間空隙的陰影上色。先粗略地上色，再慢慢地將細節描繪出來。

如果過度描繪陰影的話米粒顏色會變髒，看起來就不美味了。這個時候若以筆型橡皮擦隨機以描繪出紋路般的方式擦除，就能呈現出恰到好處的感覺，不要放棄畫畫看。

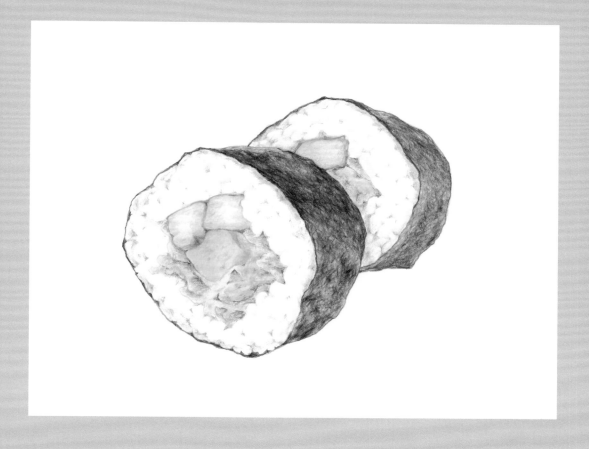

Step1

描繪線稿

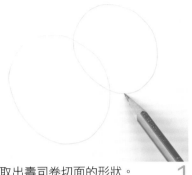

取出壽司卷切面的形狀。

1

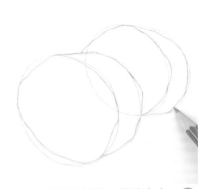

以 2 的線條為基準，描繪出壽司卷略帶凹凸的輪廓。

3

擦除不需要的線條，大略標示出餡料的位置。

4

再取出壽司另一面切面的位置，和最開始畫出的斷面連接起來。

2

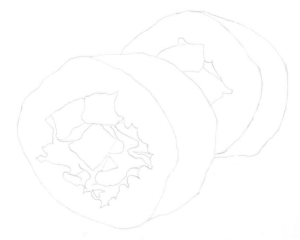

分別描繪出蟹味魚板、蛋、鮪魚、萵苣等配料的輪廓。

5

10 用 **107** 將蛋塗上底色。

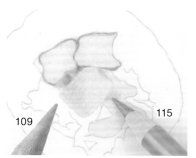

109　　115

11 用 **109** 和 **115** 加上蛋的陰影。

12 用 **187** 在蛋的整體表面上淺淺描繪蛋的氣孔。

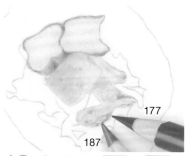

177

187

13 罐頭鮪魚用 **187** 和 **177** 添加陰影。

6

依照p11步驟5～7的順序，用 **187** 描繪出輪廓線。

7

蟹味魚板

用 **HB122** 淺淺地畫上蟹味魚板的底色，罐頭鮪魚的底色則畫得較深一些。

罐頭鮪魚

8

用 **124** 淺淺重疊，描繪蟹味魚板，再用 **HB422** 重疊上色。

HB422

124

9

用 **115** 描繪蟹味魚板的側面，邊緣則用 **219** 描繪，陰影部分用 **225** 上色。

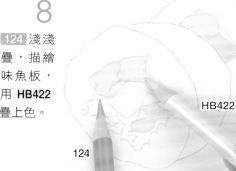

219

225

115

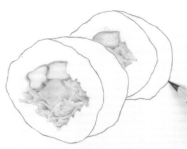

18 用 199 描繪海苔的輪廓。

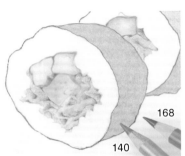

19 海苔的底色以 168 將整體上色，再用 140 重疊上色。

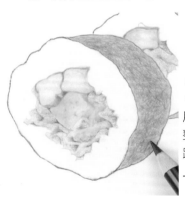

20 用 199 將海苔整體以畫出紋路的方式快速上色。

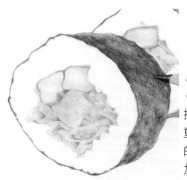

21 接著再用 199 重疊畫出海苔的紋路，逐次加深顏色。

Step4

將海苔上色

使用顏色

199
black

168
earth
green
yellowish

140
light ultra-
marine

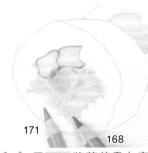

14 用 171 將萵苣畫上底色，再用 168 重疊上色畫出質感。

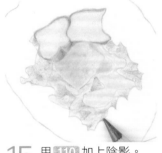

15 用 110 加上陰影。

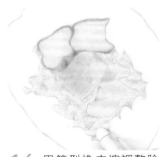

16 用筆型橡皮擦調整陰影的色調。

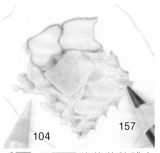

17 用 104 將萵苣整體上色，再使用 157 加深陰影。

Step3

將配料上色②

使用顏色

171
light
green

168
earth
green
yellowish

110
phthalo
blue

104
light
yellow
glaze

157
dark
indigo

使用顏色

271
warm
grey II

274
warm
grey V

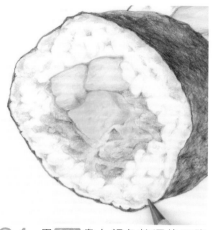

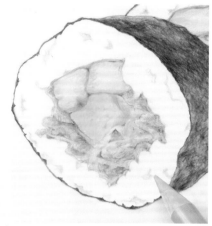

24 用 274 畫上顏色較深的凹陷處，讓米粒的形狀更加明顯。

22 首先先用 271 將米粒陰影較明顯的地方上色。

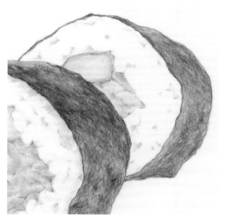

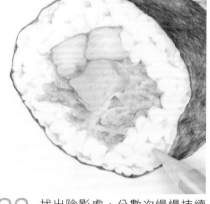

25 第2個壽司卷也以同樣的方式描繪。

23 找出陰影處，分數次慢慢持續上色描繪。

這裡的描繪重點

並非將米一粒一粒
觀察描繪下來，
而是找出米粒之間的
空隙產生的陰影處，
再上色表現出來。

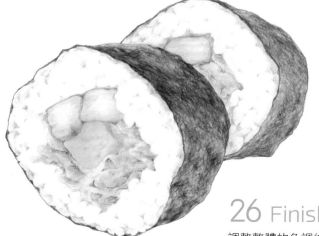

26 Finish
調整整體的色調後就完成了。

來畫有大樹的風景畫吧

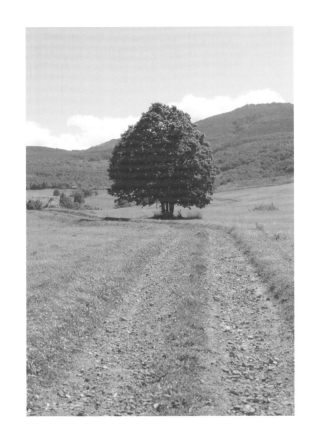

這個主題的重點

✓ 分別描繪遠景、中景和近景

✓ 表現出大樹的茂盛模樣

使用顏色

168 earth green yellowish	104 light yellow glaze	163 emerald green

153 cobalt turquoise · 112 leaf green · HB122 Jaune Brillant · 171 light green · 140 light ultra-marine · 187 burnt ochre

HB422 Lilac · 271 warm grey II · 274 warm grey V · 156 cobalt green · 177 walnut brown · 151 helioblue-reddish · 110 phthalo blue · 157 dark indigo

Memo

描繪風景畫的時候，最重要的是掌握遠景、中景、近景的描繪方式。

只要將較遠的景物（遠景）畫得較小較模糊，將較近的景物（近景）畫得較大較清楚，就能呈現圖畫中的深度和遠近感。

要畫出大樹的樹葉非常繁盛茂密的樣子，並非將葉子一片一片描繪，而是掌握出樹葉一叢一叢的樣子上色。

雲則是在描繪出形狀後，不要留下太清楚的輪廓線，使用和輪廓線相同或是更深的顏色，將天空上色。

56

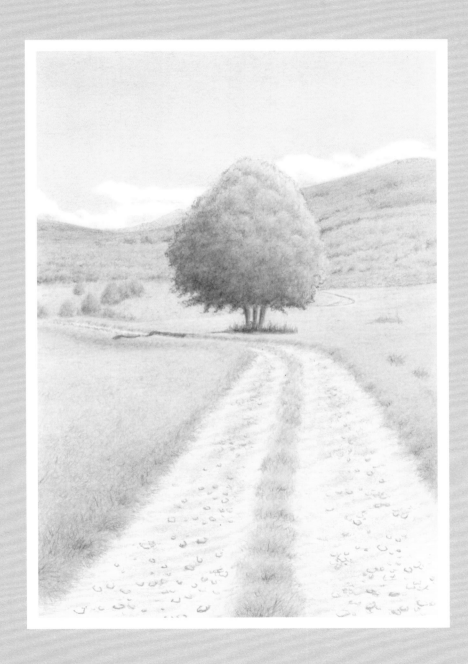

Step1

描繪線稿

1

畫出地平線，拉出道路右側與左側的線條。

地平線

道路
右側

道路
左側

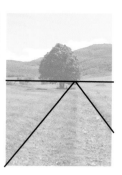

2

描繪遠方轉彎的道路線條，與往靠身體這側延伸的道路線條。

4

擦除多餘的線條。

3

畫出大樹的形狀。

5

描繪遠方的山和丘陵。

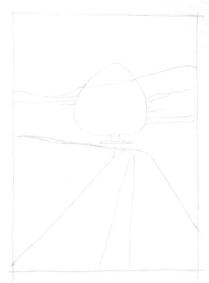

9

輕輕地畫出
道路上長草
的樣子。

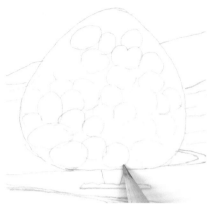

仔細觀察大樹葉子一叢一叢生長
的樣子，描繪參考線。 6

10

用筆型橡皮
擦擦除不需
要的線條。

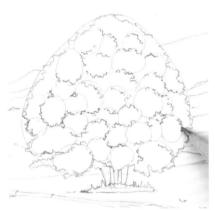

以參考線為基礎，描繪出葉子茂
盛生長的樣子。 7

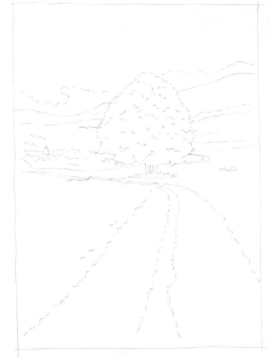

11

線稿完成。

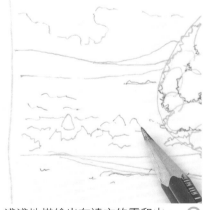

淺淺地描繪出在遠方的雲和山、
丘陵。 8

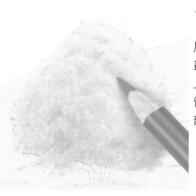

14

用 112 描繪叢生的樹葉。上色時盡量留下明亮的部分。

140

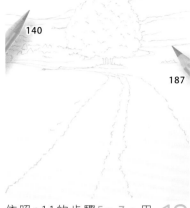
187

依照p11的步驟5～7，用 187 描繪輪廓線。只有雲朵的輪廓用 140 描繪。

12

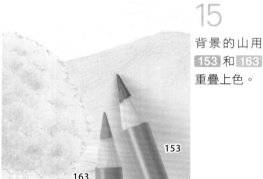

15

背景的山用 153 和 163 重疊上色。

153

163

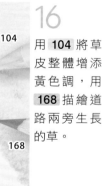

16

104

用 104 將草皮整體增添黃色調，用 168 描繪道路兩旁生長的草。

168

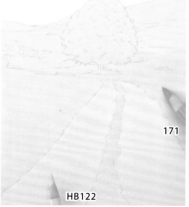
171

HB122

用 HB122 畫上道路部分的底色，用 171 塗上山、大樹、草地的底色。

13

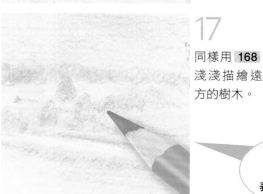

17

同樣用 168 淺淺描繪遠方的樹木。

這裡的描繪重點

將遠方的樹木畫得較小較模糊，表現出畫面的遠近感。

Step2

畫上底色 ▼ 將大樹和山上色

使用顏色

104 light yellow glaze　187 burnt ochre

168 earth green yellowish　140 light ultra-marine

157 dark indigo　171 light green

110 phthalo blue　HB122 Jaune Brillant

151 helioblue-reddish　112 leaf green

177 walnut brown　153 cobalt turquoise

163 emerald green

60

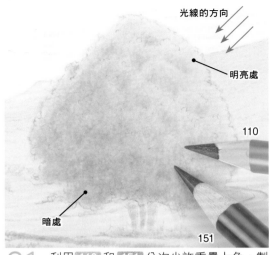

光線的方向

明亮處

110

151

暗處

21 利用 110 和 151 分次少許重疊上色，製作出樹葉一叢一叢的茂盛感。考慮光線的方向，將大樹下方的暗處部分顏色畫得深一些。

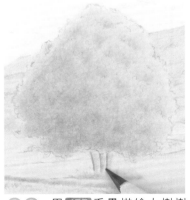

22 同樣用 151 重疊描繪位於背景的山，配合顏色畫出深度。

23 用 177 重疊描繪大樹樹幹的陰影。

18 用 187 描繪大樹的樹幹。

19 用 157 描繪大樹落在地面上的陰影。

20 將整體分別用各處使用的顏色慢慢上色。

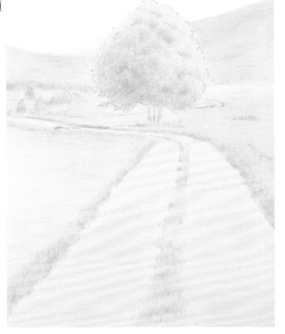

28

用 **HB122** 將道路的兩側上色。

29

用 **274** 描繪小石子，表現出砂礫道路的感覺。

30

用 **271** 將整體道路淺淺地上色。

31

將遠方的小石頭畫得較小且較模糊，較近的石頭描繪得較大較清晰。

24

用 **151** 描繪路旁的草。

25

再用 **187** 和 **177** 加上草的陰影。

26

用 **156** 補足草地的青色調，再使用 **157** 加上草的陰影。

27

用 **156** 再將草皮大範圍地補足青色調，用 **110** 加上草。用 **168** 再稍微重疊描繪。

Step3

將草地上色 ▼ 將砂礫道路上色

使用顏色

110 phthalo blue

151 helioblue-reddish

168 earth green yellowish

187 burnt ochre

HB122 Jaune Brillant

177 walnut brown

274 warm grey V

156 cobalt green

271 warm grey II

157 dark indigo

36

用 156 以及 151，將遠方的樹木增加陰影。

37

中景的草地等部分也用 168、163、151 等仔細上色。

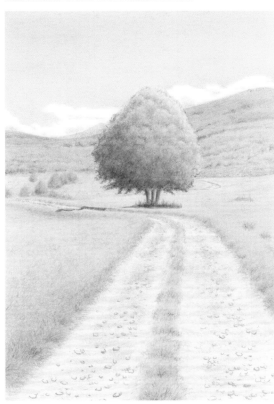

用 156 和 153 將天空上色。 **32**

用 156 和 HB422 淺淺地畫上雲的陰影。 **33**

用筆型橡皮擦調整雲的陰影形狀。 **34**

用 151 描繪遠方山的表面茂盛的樣子。 **35**

38 Finish

天空上方用 110 補足，將大樹用 157 添加陰影就完成了。

Step4

將天空上色 ▼ 完成修飾

使用顏色

156 cobalt green

153 cobalt turquoise

HB422 Lilac

151 helioblue-reddish

163 emerald green

168 earth green yellowish

110 phthalo blue

157 dark indigo

❖這個主題的重點

- ✓ 利用「留白法」表現出眼睛的光亮處
- ✓ 觀察複雜的花紋再描繪

來畫鸚鵡吧

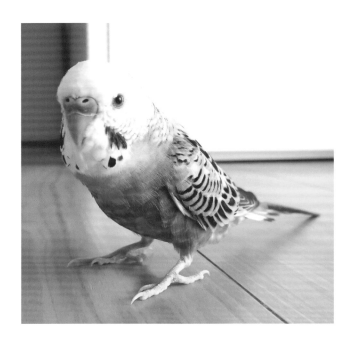

使用顏色

| 180 raw umber | 109 dark chrome yellow | 104 light yellow glaze | 249 mauve | 110 phthalo blue | 199 black | 140 light ultra-marine | 120 ultra-marine | 187 burnt ochre |

| 274 warm grey V | 133 magenta | 177 walnut brown | HB122 Jaune Brillant | 124 rose carmine | 125 middle purple pink | 157 dark indigo | HB422 Lilac |

Memo

多麼非常美麗的鸚鵡羽毛！雖然花紋有點複雜，但畫得有點不同也沒有關係，有耐心地觀察再描繪吧。

腳部和爪子也形成獨特的形狀。注意深入觀察並描繪。

眼睛的光亮處則是以留下白白的一小部分不上色來表現。留意不要將全部上色，用色鉛筆仔細地勾勒，小心描繪。如果是初學者，剛開始的時候就留下較大的範圍不要上色，慢慢地上色進行調整，比較不容易失敗。

完成範例（鸚鵡）

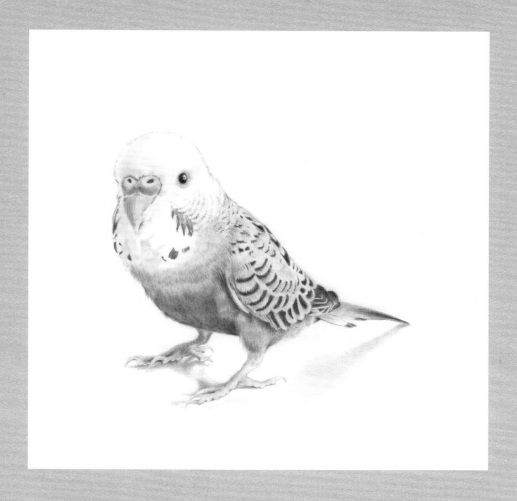

1　標示出鸚鵡的頭部、脖子、身體、屁股、尾巴的大略位置。

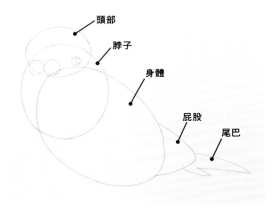

頭部
脖子
身體
屁股
尾巴

蠟膜　　眼睛

2　畫出眼睛和蠟膜的位置。

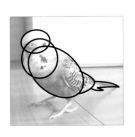

3　擦除不需要的線條。

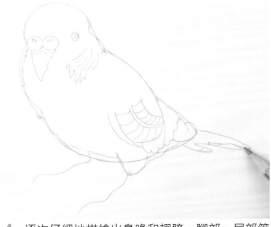

4　逐次仔細地描繪出鳥喙和翅膀、腳部、尾部等細節。

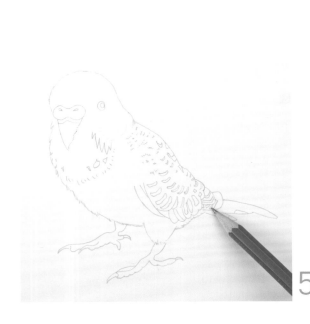

5　擦除多餘的線條,接著再仔細描繪翅膀上的花紋和腳的形狀。

Step2

畫上蠟膜、鳥喙、眼睛

10 用 **104** 將鳥喙部分畫上底色。

用橡皮擦輕輕擦除線稿的線條,將鳥喙和足部用 **187** 描繪輪廓,其他部分的輪廓用 **120** 描繪。

6

11 用 **187** 重疊上色畫出立體感。

7

用 **140** 將蠟膜畫上底色。

140

109

12 用 **140** 和 **109** 畫上陰影。

8

用 **199** 描繪鼻子的孔,用 **110** 在蠟膜的邊緣附近重疊上色,表現出圓弧感。

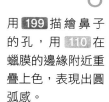

110

199

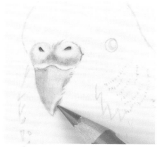

13 用 **180** 調整形狀。

9

用 **249** 和 **187** 描繪陰影。

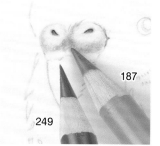

187

249

使用顏色

187
burnt
ochre

120
ultra-
marine

140
light ultra-
marine

199
black

110
phthalo
blue

249
mauve

104
light
yellow
glaze

109
dark
chrome
yellow

180
raw
umber

HB422
Lilac

17

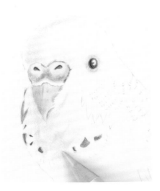

用 HB422 將頭部到胸部的陰影淺淺地上色。

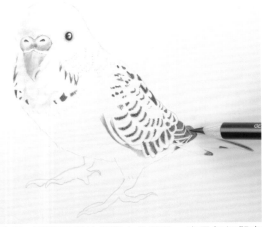

18
用 157 描繪翅膀上的花紋。盡量仔細觀察後再描繪，就算有點畫錯也沒有關係。

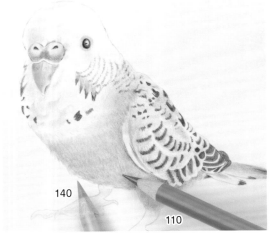

19
用 140 和 110 將翅膀和腹部大略上色。要沿著羽毛的方向上色。

140

110

Step3

將身體上色

使用顏色

HB422
Lilac

157
dark
indigo

140
light ultra-
marine

110
phthalo
blue

125
middle
purple
pink

120
ultra-
marine

14
用 199 將眼睛上色。眼睛的光亮處則留白不上色。

這裡的描繪重點

眼睛的光亮處，一開始先留下大範圍不上色，再慢慢地持續上色調整。

⭕ ▶ ◉

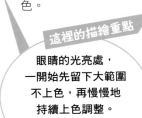

15
用 HB422 描繪眼睛周圍的眼圈。

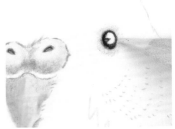

16
用 110 加強眼圈，調整形狀。

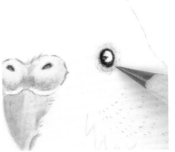

23

用 HB122 和 124
畫上腳部底色。

124　　HB122

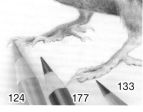

24

用 133 描繪腳
部的凹凸處，用
187 和 180 增
添陰影。

187

133　　180

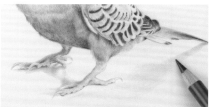

25

用 124 和 177
再畫上陰影，用
133 增加腳部
的紅色調。

124　　177　　133

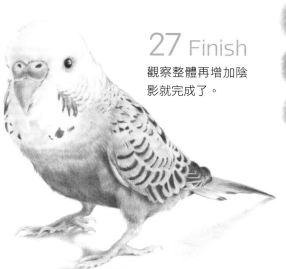

26 用 274 淺淺描繪出落在底部的
陰影。

27 Finish

觀察整體再增加陰
影就完成了。

Step4

將腳部上色▼修飾完成

使用顏色

HB122
Jaune
Brillant

124
rose
carmine

133
magenta

187
burnt
ochre

180
raw
umber

177
walnut
brown

274
warm
grey V

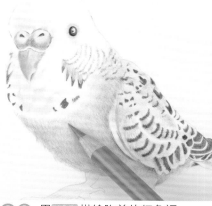

20 用 125 描繪胸前的紅色調。

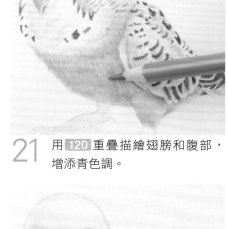

21 用 120 重疊描繪翅膀和腹部，
增添青色調。

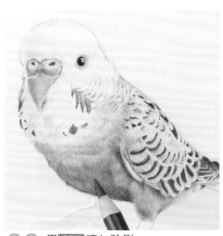

22 用 157 添加陰影。

❖這個主題的重點

- ✓ 表現出眼睛神祕的顏色和亮光
- ✓ 表現出自然的毛流

來畫小貓吧

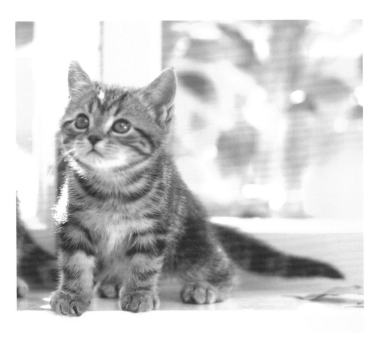

使用顏色	104 light yellow glaze	HB422 Lilac	177 walnut brown	271 warm grey II	HB122 Jaune Brillant	180 raw umber	187 burnt ochre
	111 cadmium orange	274 warm grey V	124 rose carmine	110 phthalo blue	199 black	156 cobalt green	

Memo

在描繪動物的時候，最重要的就是眼睛了！熟練地表現出眼睛的顏色與光輝，看起來會充滿生命力的模樣，會大大地左右畫作的完成度。貓的眼睛顏色相當奇特，閃耀著神祕的光輝。請試著挑戰看看重疊上色與用筆型橡皮擦擦除的技巧吧。

描繪柔軟毛皮時的訣竅，就是盡量不要畫得太過整齊一致。用細線仔細地重疊描繪數次，最後修飾時用筆型橡皮擦以畫上白色毛般的方式擦除。此外，若過度描繪毛皮會變得很像鬃刷，所以請多加留意。

70

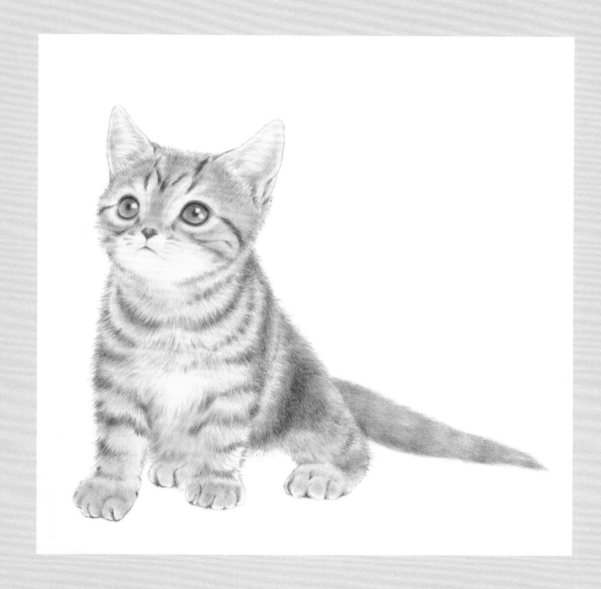

1

先畫出一個橢圓再畫上十字，描繪貓的臉部。

2

以1的線條為基準，畫上眼睛、鼻子、嘴巴。

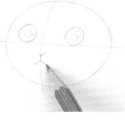

3

擦除不要的線條，如戴上帽子般地畫上耳朵。

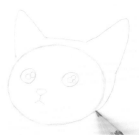

4

大略畫出標示身體和尾巴位置的線條，將手腳畫成4個丸子狀。

5

輕輕畫上臉部花紋。

6

擦除不要的線條，畫出耳朵內側的線條。

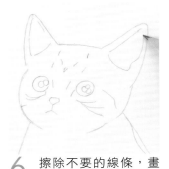

7

描繪出身體和手腳的輪廓，再畫好花紋的位置後線稿就完成了。

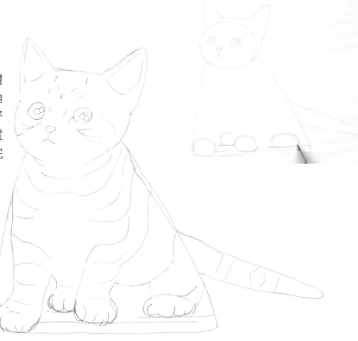

描繪輪廓 ▼ 描繪貓的毛皮①

8

用 187 照著線稿上的線條，一邊留意毛的方向描繪。

9

描好後再用橡皮擦擦除整體。

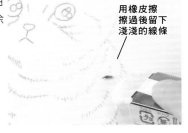

用橡皮擦擦過後留下淺淺的線條

使用顏色

187
burnt
ochre

180
raw
umber

10

因為在步驟9用橡皮擦擦過，顏色變淺了，再用 187 描繪一次。

這裡的描繪重點

留意表現出小貓的毛蓬鬆柔軟的模樣，輕輕地描繪吧。

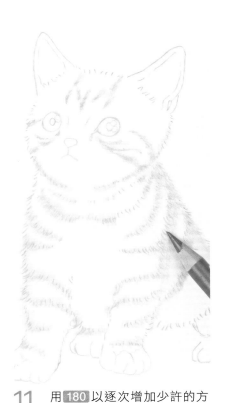

11 用 180 以逐次增加少許的方式將條紋畫得深一點。

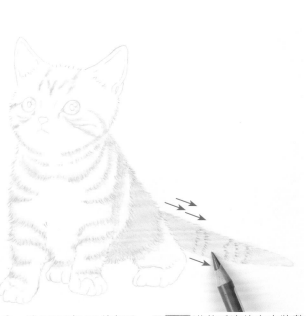

12 將屁股到尾巴的部分，用 180 沿著毛流的方向將整體上色。

使用顏色

HB122
Jaune
Brillant

271
warm
grey II

177
walnut
brown

HB422
Lilac

187
burnt
ochre

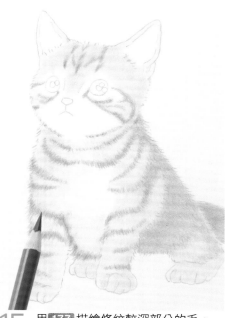

15　用 177 描繪條紋較深部分的毛。

16　用 HB422 將肚子的陰影部分稍微添加上色，表現出深度。

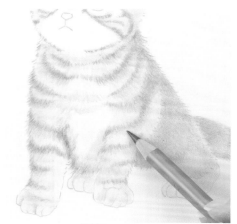

17　接著用 187 描繪出全身的細毛。

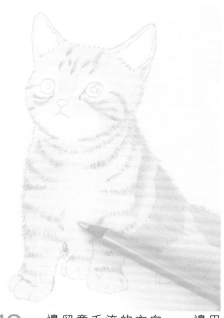

13　一邊留意毛流的方向，一邊用 HB122 將全身（※眼睛周圍、臉下半部、肚子、耳朵內側以外）用平塗法上色。

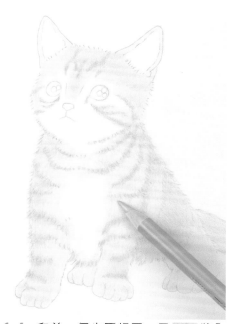

14　和前一個步驟相同，用 271 將全身重疊上色。

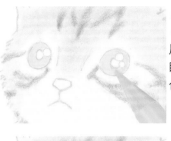

21

用 104 將眼睛完整地上色。

22

用 156 以及 180 重疊上色，畫出眼睛的深度。

156　180

23

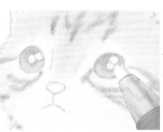

再用筆型橡皮擦貼著眼睛下半部擦除，表現出圓潤感。

24

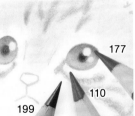

用 199 塗上黑眼球，再用 110 和 177 添上陰影。

177
110
199

25

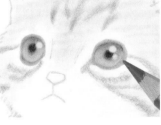

用 180 描繪眼睛周圍。

26

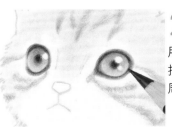

用 199 重疊描繪眼睛的周圍。

Step4

描繪眼睛

使用顏色

104
light
yellow
glaze

156
cobalt
green

180
raw
umber

199
black

110
phthalo
blue

177
walnut
brown

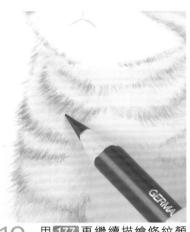

18

用 177 再繼續描繪條紋顏色較深部分的毛。

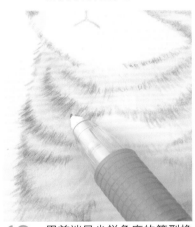

19

用前端呈尖銳角度的筆型橡皮擦，以描繪出白毛般的方式，擦除身體各處的顏色。

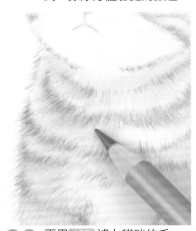

20

再用 187 補上貓咪的毛。

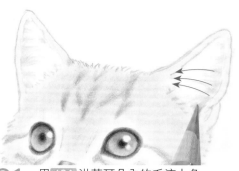

31 用 124 沿著耳朵內的毛流上色。

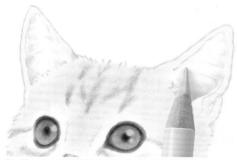

32 用 HB422 描繪白色毛的陰影。

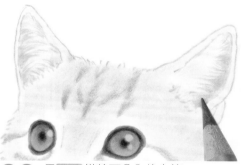

33 用 187 描繪耳朵內的血管。

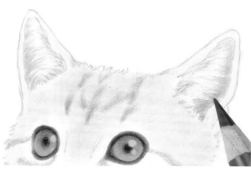

34
用 274 描繪灰色的毛。

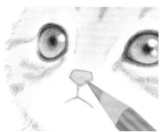

27 用 124 描出鼻子和嘴巴的線條。

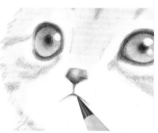

28 一樣用 124 將鼻子平塗上色。

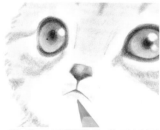

29 用 177 畫上鼻子的陰影，描出嘴巴。

30 用 124 將嘴巴周圍上色。

使用顏色

124
rose
carmine

177
walnut
brown

HB422
Lilac

187
burnt
ochre

274
warm
grey V

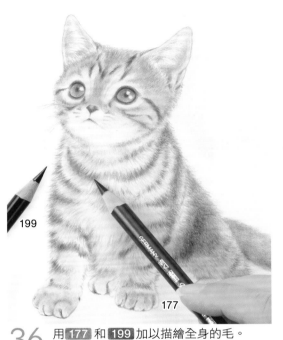

199

177

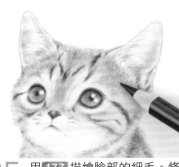

修飾完成

36 用 177 和 199 加以描繪全身的毛。

35 用 177 描繪臉部的細毛。條紋更深的部分也用 177 加深顏色。

使用顏色

177
walnut
brown

199
black

111
cadmium
orange

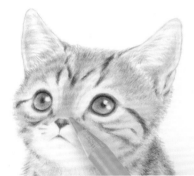

37 用 111 從鼻子上方開始上色到臉頰處。

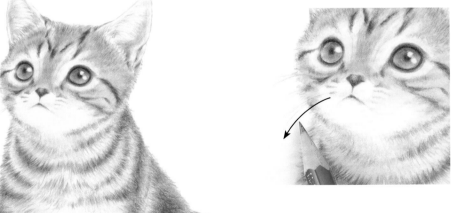

38
用鉛筆從鬍子的根部處向外快速拉出淺淺的線條。

39 Finish
觀察整體的平衡，調整毛色的深淺後就完成了。

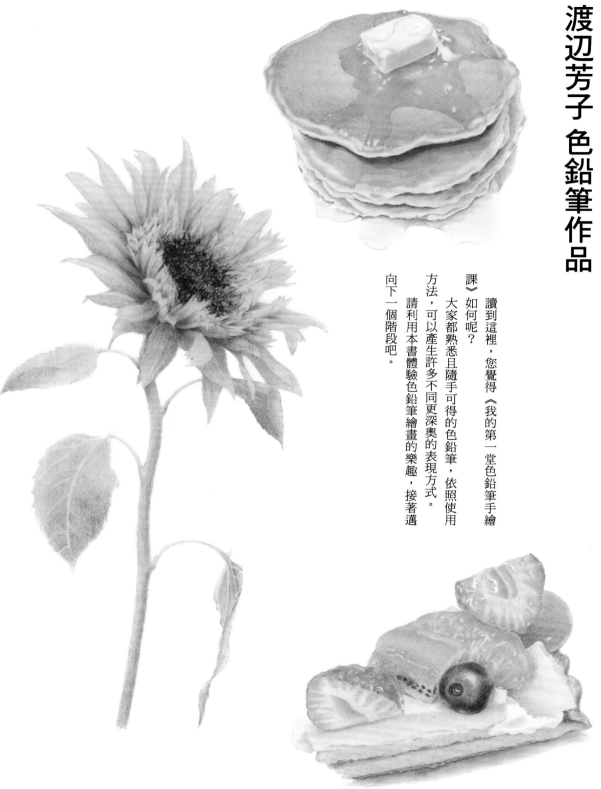

渡辺芳子 色鉛筆作品

讀到這裡，您覺得《我的第一堂色鉛筆手繪課》如何呢？

大家都熟悉且隨手可得的色鉛筆，依照使用方法，可以產生許多不同更深奧的表現方式。

請利用本書體驗色鉛筆繪畫的樂趣，接著邁向下一個階段吧。

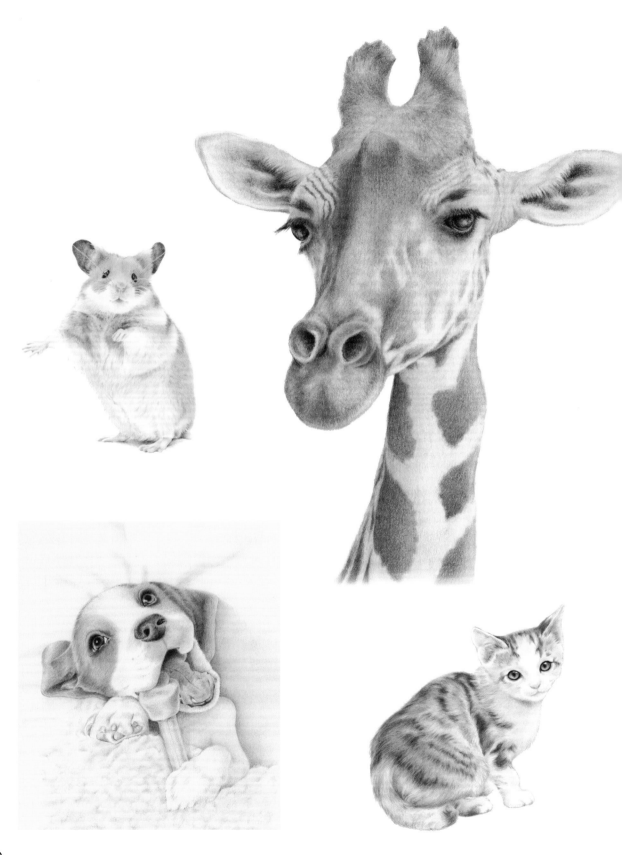

〈作者介紹〉

渡辺 芳子　*Yoshiko Watanabe*

出生於京都府宇治市。
學習油畫、素描後，從2004年開始開始從事插畫、圖繪相關工作。
2006年與色鉛筆畫相遇，創造了自我風格的色鉛筆表現技法。
從2011年開始在文化社團中擔任色鉛筆畫的講師。
會在商業設施、地方自治團體等處舉辦作品展。
同時擁有YAMAHA、CASIO的音樂指導資格，
也會舉辦鍵盤樂器或豎琴的演奏會。

官方網站「色鉛筆畫家 渡辺芳子」 http://ciel.grupo.jp/
部落格「美味又可愛的色鉛筆」 https://ameblo.jp/iroenpitsu6/

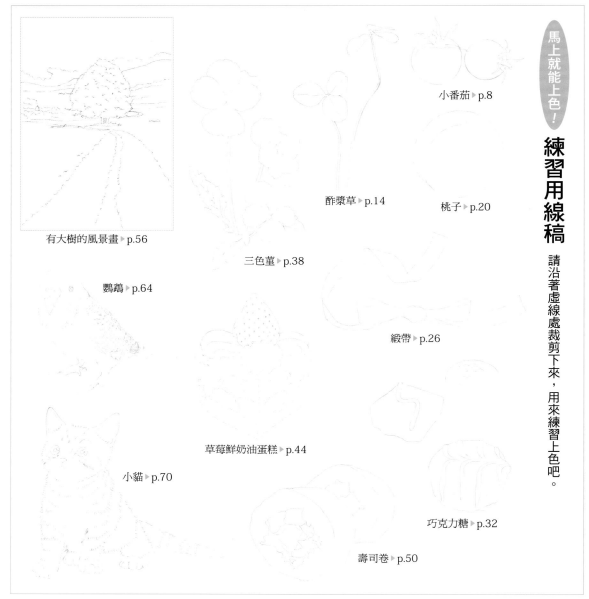

馬上就能上色！

練習用線稿

請沿著虛線處裁剪下來，用來練習上色吧。

有大樹的風景畫 ▶ p.56

鸚鵡 ▶ p.64

小貓 ▶ p.70

小番茄 ▶ p.8

酢漿草 ▶ p.14

桃子 ▶ p.20

三色菫 ▶ p.38

緞帶 ▶ p.26

草莓鮮奶油蛋糕 ▶ p.44

巧克力糖 ▶ p.32

壽司卷 ▶ p.50

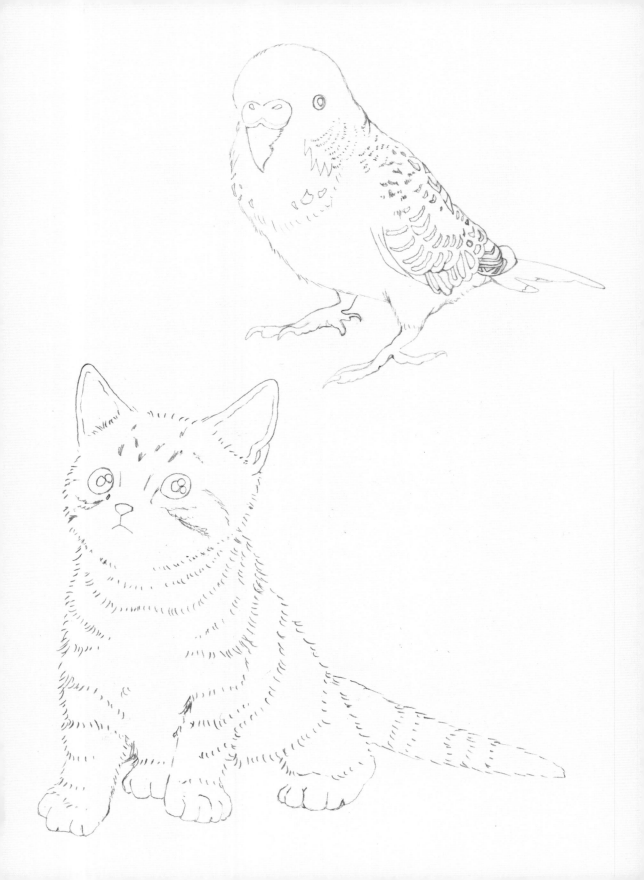

日文版 STAFF

企劃・編輯・設計：アトリエ・ジャム（http://www.a-jam.com/）

攝影（繪程）：山本 高取

協力：株式会社ミューズ（http://www.muse-paper.co.jp/）

關於「馬上就能上色！練習用線稿」

作者畫紙習慣使用「KMK肯特紙#200」（株式会社MUSE）。推薦大家也可以找來試試，體會在平滑紙面畫起來的感覺。

60SAI KARA HAJIMERU IROENPITSUGA
© YOSHIKO WATANABE 2018
Originally published in Japan in 2018 by KAWADE SHOBO SHINSHA Ltd. Publishers
Chinese translation rights arranged through TOHAN CORPORATION, TOKYO.

我的第一堂色鉛筆手繪課
專為初學者設計、附練習線稿，拿起筆就會畫！

2018年11月1日初版第一刷發行
2019年 7月1日初版第二刷發行

作　　　者	渡辺芳子
譯　　　者	黃嫣容
編　　　輯	曾羽辰
美 術 編 輯	竇元玉
發 行 人	南部裕
發 行 所	台灣東販股份有限公司
	＜網址＞http://www.tohan.com.tw
法 律 顧 問	蕭雄淋律師
香 港 發 行	萬里機構出版有限公司
	＜地址＞香港鰂魚涌英皇道1065號東達中心1305室
	＜電話＞2564 7511
	＜傳真＞2565 5539
	＜電郵＞info@wanlibk.com
	＜網址＞http://www.wanlibk.com
	http://www.facebook.com/wanlibk
香 港 經 銷	香港聯合書刊物流有限公司
	＜地址＞香港新界大埔汀麗路36號
	中華商務印刷大廈3字樓
	＜電話＞2150 2100
	＜傳真＞2407 3062
	＜電郵＞info@suplogistics.com.hk